跟著皇帝遊故宮

我的家叫紫禁城

建築篇

段張取藝 圖/文

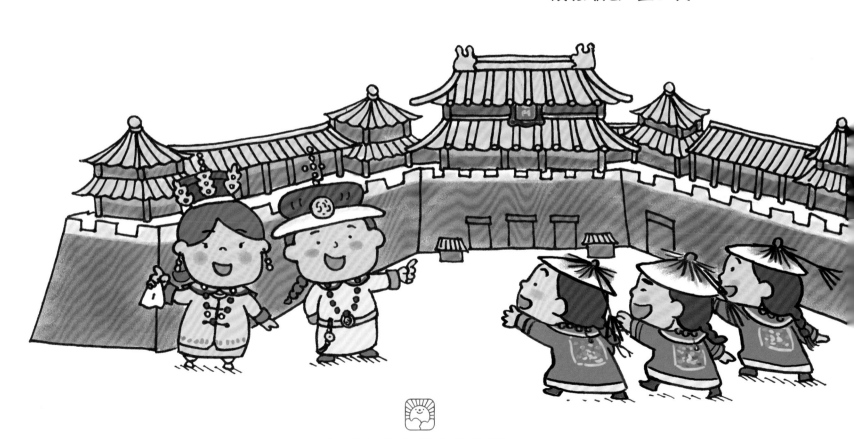

新雅文化事業有限公司
www.sunya.com.hk

跟着皇帝遊故宮

我的家叫紫禁城（建築篇）

圖　　　文：段張取藝
責任編輯：楊明慧
美術設計：劉麗萍
出　　　版：新雅文化事業有限公司
　　　　　　香港英皇道 499 號北角工業大廈 18 樓
　　　　　　電話：（852）2138 7998
　　　　　　傳真：（852）2597 4003
　　　　　　網址：http://www.sunya.com.hk
　　　　　　電郵：marketing@sunya.com.hk
發　　　行：香港聯合書刊物流有限公司
　　　　　　香港荃灣德士古道220-248號荃灣工業中心16樓
　　　　　　電話：（852）2150 2100
　　　　　　傳真：（852）2407 3062
　　　　　　電郵：info@suplogistics.com.hk
印　　　刷：中華商務彩色印刷有限公司
　　　　　　香港新界大埔汀麗路 36 號
版　　　次：二〇二一年五月初版
　　　　　　二〇二四年一月第二次印刷

ISBN: 978-962-08-7761-2
© 2021 Sun Ya Publications (HK) Ltd.
18/F, North Point Industrial Building, 499 King's Road, Hong Kong
Published in Hong Kong SAR, China
Printed in China

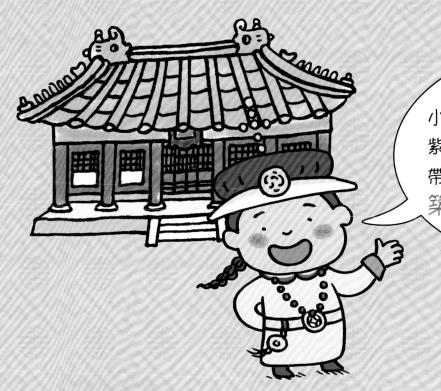

小朋友，我是**清代的乾隆皇帝**。紫禁城（又稱故宮）是我的家，讓我帶你走進這座皇宮，認識特別的建築物和設施吧！

目錄

紫禁城是我家

我是愛新覺羅·弘曆，我有一個美麗的家！

我的家叫紫禁城，明代皇帝建造了它，之後歷代皇帝都把這裏當自己的家。

皇帝是封建帝制時期國家的最高統治者，掌管着整個國家。想要當上皇帝主要有兩個方法：一個是打敗前朝的皇帝；另一個是繼承皇位。

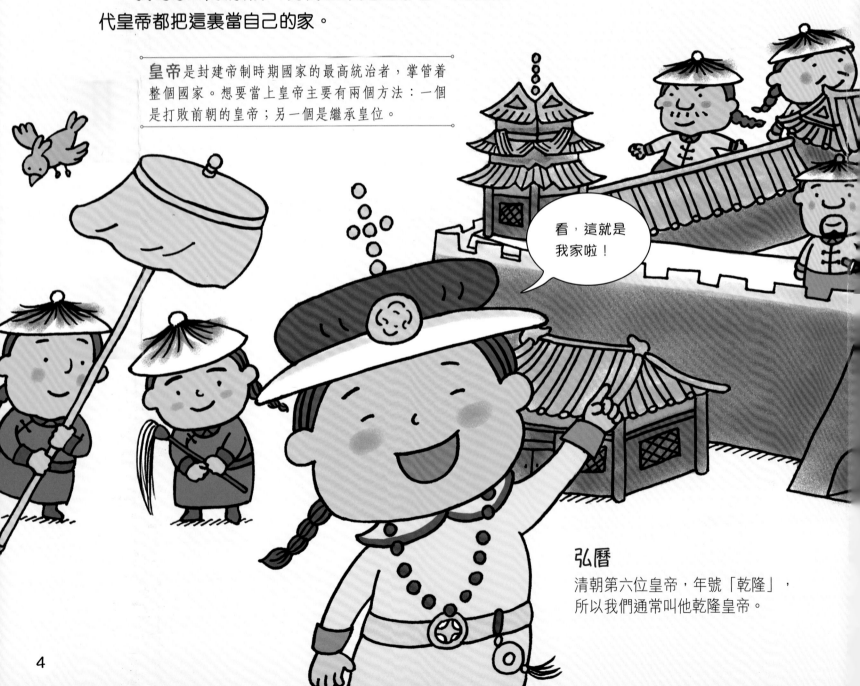

看，這就是我家啦！

弘曆

清朝第六位皇帝，年號「乾隆」，所以我們通常叫他乾隆皇帝。

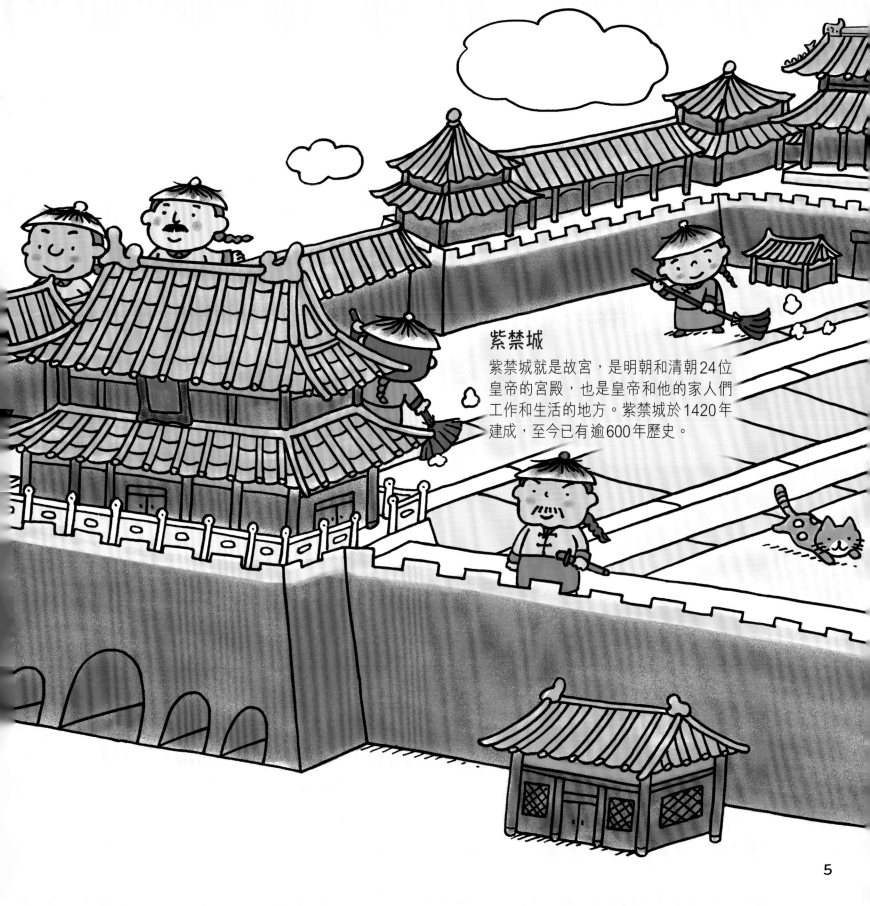

紫禁城

紫禁城就是故宮,是明朝和清朝24位皇帝的宮殿,也是皇帝和他的家人們工作和生活的地方。紫禁城於1420年建成,至今已有逾600年歷史。

紫禁城是紫色的嗎？

紫禁城可不是紫色的，它名字的背後還藏着一些小秘密呢！

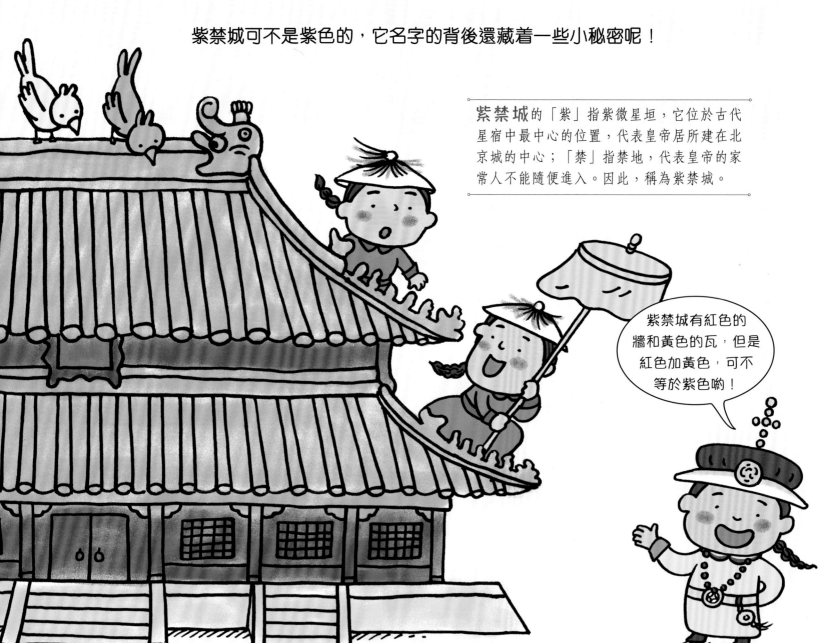

紫禁城的「紫」指紫微星垣，它位於古代星宿中最中心的位置，代表皇帝居所建在北京城的中心；「禁」指禁地，代表皇帝的家常人不能隨便進入。因此，稱為紫禁城。

紫禁城有紅色的牆和黃色的瓦，但是紅色加黃色，可不等於紫色喲！

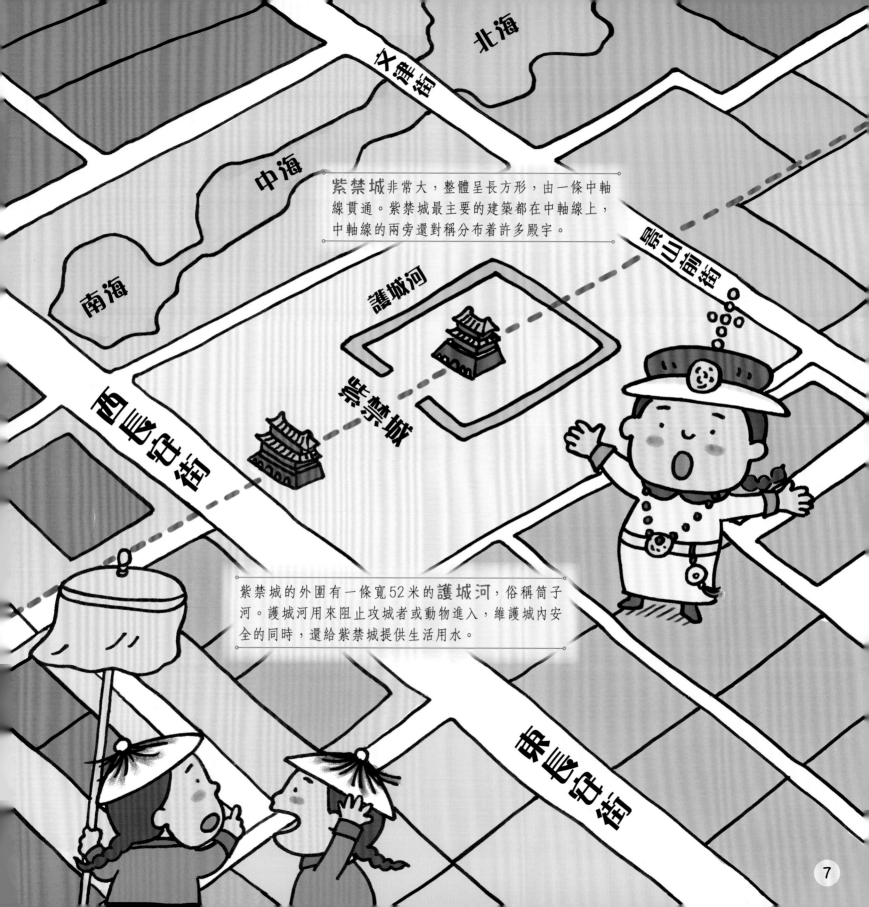

北海

文津街

中海

南海

護城河

景山前街

紫禁城

西長安街

東長安街

紫禁城非常大，整體呈長方形，由一條中軸線貫通。紫禁城最主要的建築都在中軸線上，中軸線的兩旁還對稱分布着許多殿宇。

紫禁城的外圍有一條寬52米的**護城河**，俗稱筒子河。護城河用來阻止攻城者或動物進入，維護城內安全的同時，還給紫禁城提供生活用水。

我家有四座城門

我家一共有四座城門，每座城門都有嚴格的出入制度。

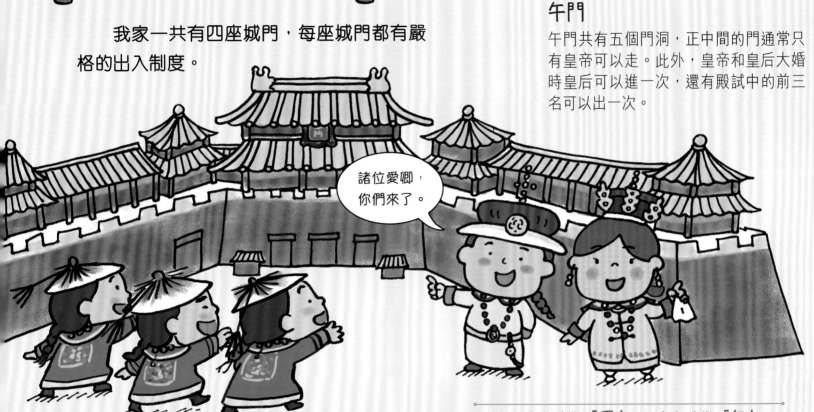

諸位愛卿，你們來了。

午門

午門共有五個門洞，正中間的門通常只有皇帝可以走。此外，皇帝和皇后大婚時皇后可以進一次，還有殿試中的前三名可以出一次。

古人把北方叫作「子」，把南方叫作「午」。午門在紫禁城的南面，因此而得名。

殿試 是古代科舉考試的最高等級，由皇帝親自監考並選拔人才。殿試的前三名分別稱為狀元、榜眼、探花。

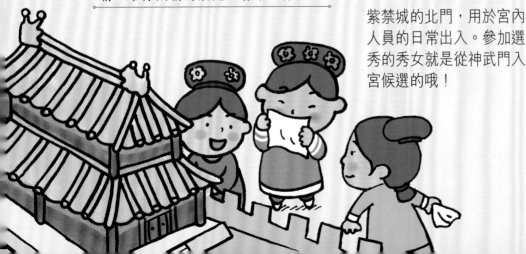

神武門

紫禁城的北門，用於宮內人員的日常出入。參加選秀的秀女就是從神武門入宮候選的哦！

西華門

紫禁城的西門，大臣們每日上朝都由此門進出。清朝帝后遊幸西苑、西郊等園林時，也多由此門出入。

等等我！

快！

東華門

紫禁城的東門。清初，東華門只許內閣官員出入。乾隆中期，特許年事已高的一、二品大員出入。此外，東華門還有一個特殊功能，就是運輸帝后的靈柩。

快走吧！

我家有幾室幾廳？

看，這些就是我家的房子！
按現代流行的幾室幾廳的說法，那我家
就是幾千室幾百廳啦！你家呢？

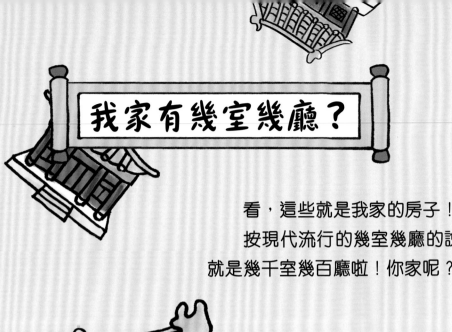

好多人說我家的房間有 9,999 間半，其實是他們數錯啦！

紫禁城佔地面積72萬平方米。如果按照現代家庭每戶100平方米來換算，紫禁城能容納7,200戶家庭。

我家有9,371間房。如果讓一個剛出生的嬰兒每天住一間，那麼等他全部住完時已經25歲多了。

古時候的房間計算方法和現在不同，一間指的是由四根柱子圍成的區域。

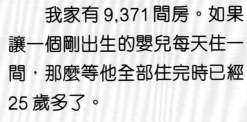

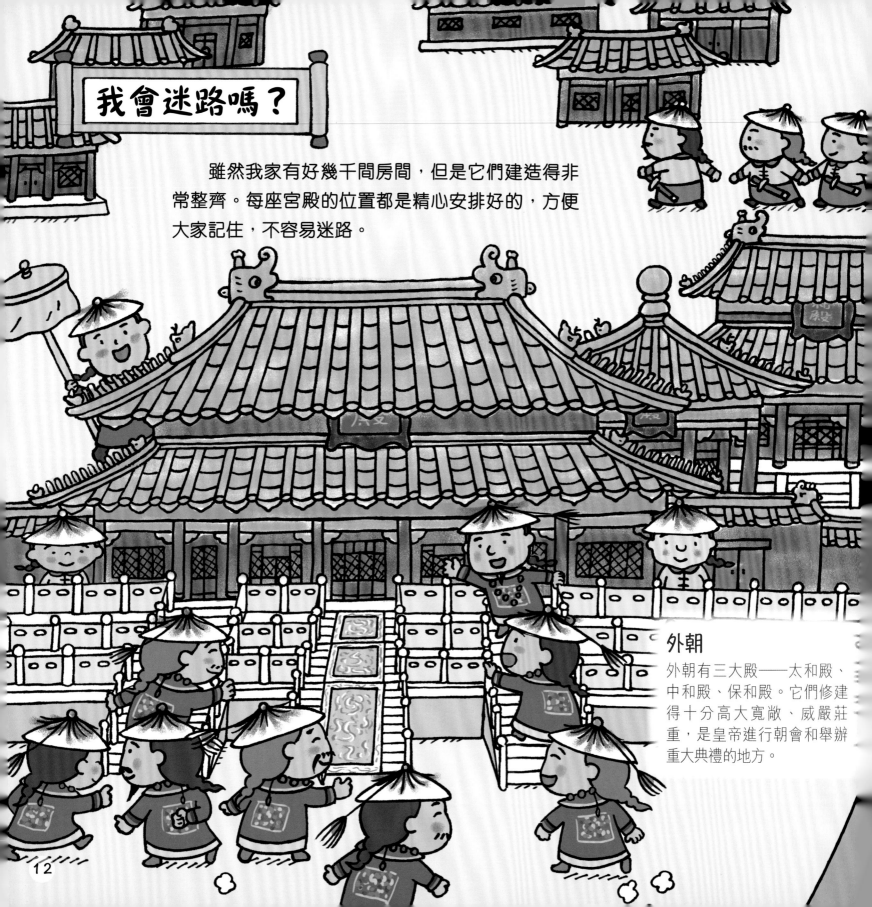

我會迷路嗎？

雖然我家有好幾千間房間，但是它們建造得非常整齊。每座宮殿的位置都是精心安排好的，方便大家記住，不容易迷路。

外朝

外朝有三大殿——太和殿、中和殿、保和殿。它們修建得十分高大寬敞、威嚴莊重，是皇帝進行朝會和舉辦重大典禮的地方。

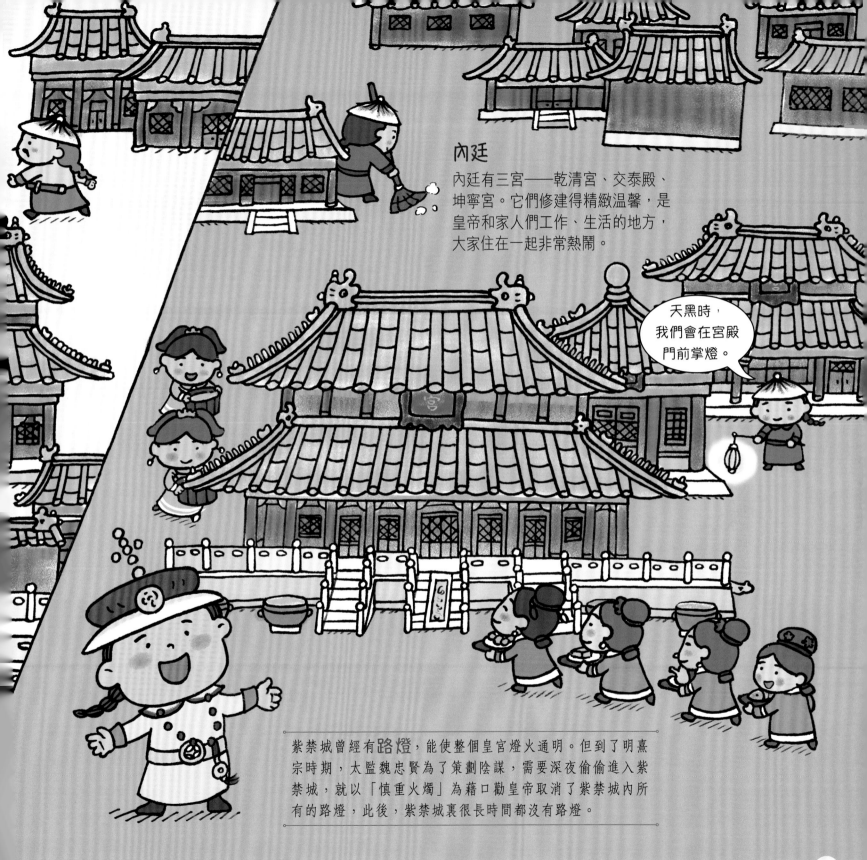

內廷

內廷有三宮——乾清宮、交泰殿、坤寧宮。它們修建得精緻溫馨,是皇帝和家人們工作、生活的地方,大家住在一起非常熱鬧。

天黑時,我們會在宮殿門前掌燈。

紫禁城曾經有路燈,能使整個皇宮燈火通明。但到了明熹宗時期,太監魏忠賢為了策劃陰謀,需要深夜偷偷進入紫禁城,就以「慎重火燭」為藉口勸皇帝取消了紫禁城內所有的路燈,此後,紫禁城裏很長時間都沒有路燈。

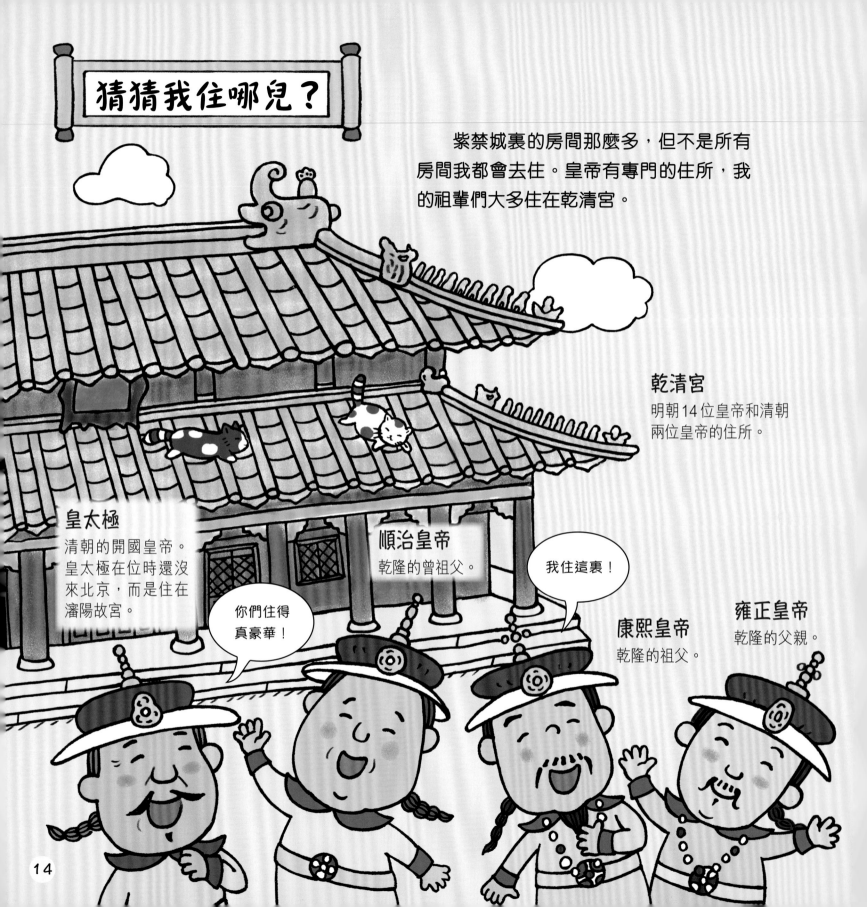

猜猜我住哪兒？

紫禁城裏的房間那麼多，但不是所有房間我都會去住。皇帝有專門的住所，我的祖輩們大多住在乾清宮。

乾清宮
明朝14位皇帝和清朝兩位皇帝的住所。

皇太極
清朝的開國皇帝。皇太極在位時還沒來北京，而是住在瀋陽故宮。

順治皇帝
乾隆的曾祖父。

你們住得真豪華！

我住這裏！

康熙皇帝
乾隆的祖父。

雍正皇帝
乾隆的父親。

14

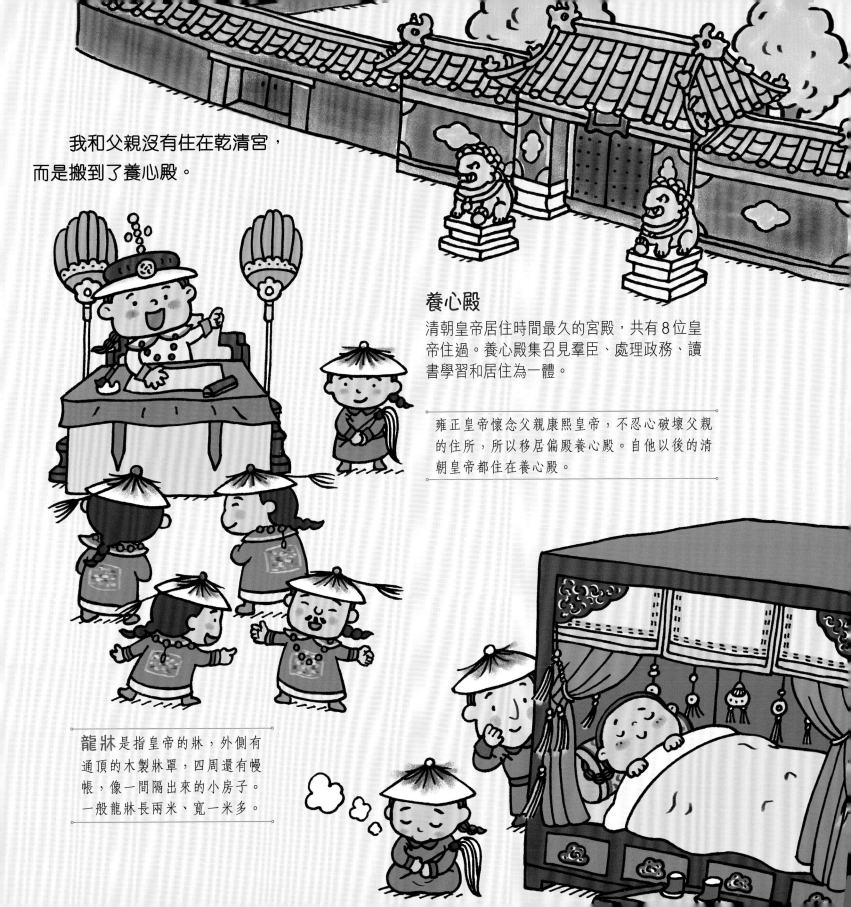

我和父親沒有住在乾清宮，
而是搬到了養心殿。

養心殿

清朝皇帝居住時間最久的宮殿，共有8位皇帝住過。養心殿集召見羣臣、處理政務、讀書學習和居住為一體。

雍正皇帝懷念父親康熙皇帝，不忍心破壞父親的住所，所以移居偏殿養心殿。自他以後的清朝皇帝都住在養心殿。

龍牀是指皇帝的牀，外側有通頂的木製牀罩，四周還有慢帳，像一間隔出來的小房子。一般龍牀長兩米、寬一米多。

我家書房多

我家有四十多個書房。

我特別喜歡書房,書房可以用來藏書、看書、商談、處理政務、賞玩珍寶、休息等。

擒藻堂

「擒藻」是弘揚文化的意思。擒藻堂現在成了故宮書店。擒,粵音雌。

文淵閣

紫禁城最大的書庫,是皇家圖書館。官員們得到皇帝的允許後也可以進入文淵閣看書。文淵閣還是紫禁城唯一的黑色建築,因為書閣容易着火,所以採用了黑色琉璃瓦,寓意保佑平安,避免火災。

倦勤齋

紫禁城最豪華的書房,裏面不僅可以讀書,還有小戲台可以看戲。

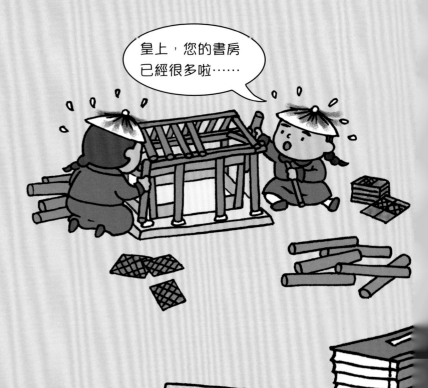

皇上,您的書房已經很多啦……

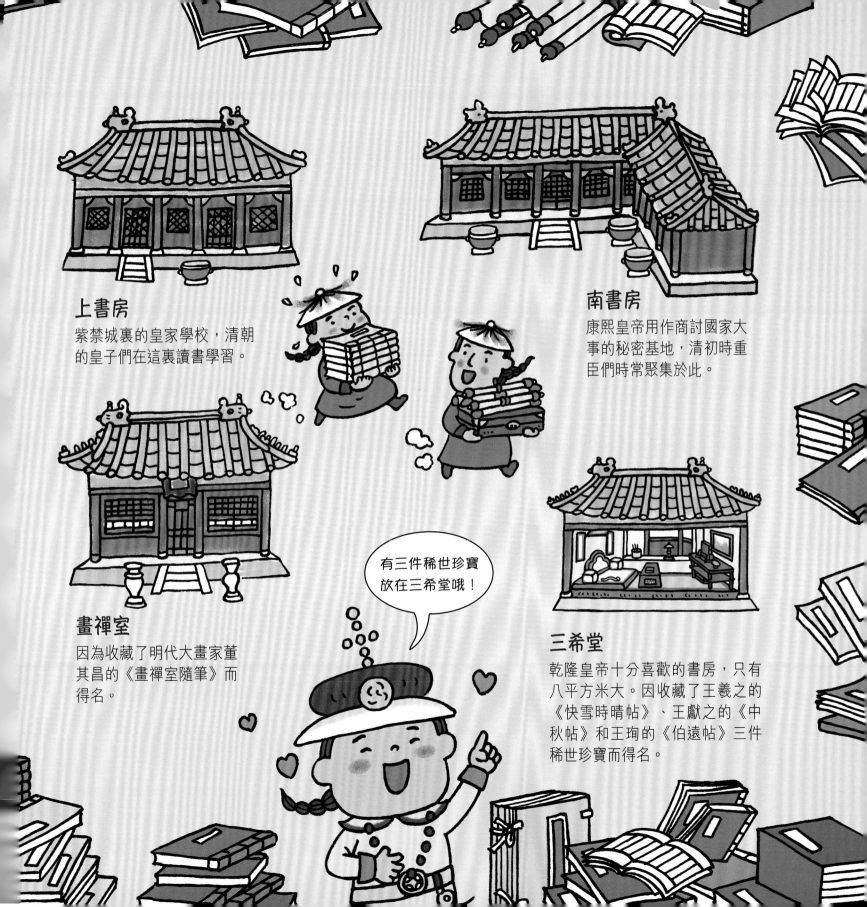

上書房
紫禁城裏的皇家學校，清朝的皇子們在這裏讀書學習。

南書房
康熙皇帝用作商討國家大事的秘密基地，清初時重臣們時常聚集於此。

畫禪室
因為收藏了明代大畫家董其昌的《畫禪室隨筆》而得名。

有三件稀世珍寶放在三希堂哦！

三希堂
乾隆皇帝十分喜歡的書房，只有八平方米大。因收藏了王羲之的《快雪時晴帖》、王獻之的《中秋帖》和王珣的《伯遠帖》三件稀世珍寶而得名。

我家的移動洗手間

　　我家這麼大，卻連一個洗手間都沒有。沒有可以沖水的馬桶，也沒有可以淋浴的浴室，那我是怎麼上廁所和洗澡的呢？別擔心，我有可以隨時移動的「官房」。

官房

皇帝和家人們上廁所用的便盆，可以隨時移動，就像一個「移動馬桶」。

宮人們通常會在官房裏撒上炭灰和香料，用來包裹糞便，消除臭味。

它們可以送去宮外當肥料哦！

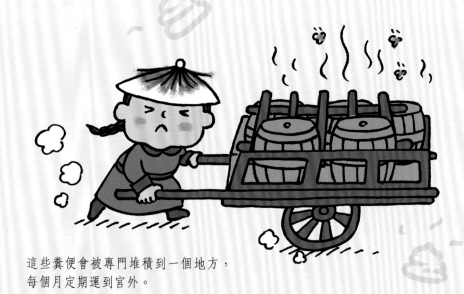

這些糞便會被專門堆積到一個地方，每個月定期運到宮外。

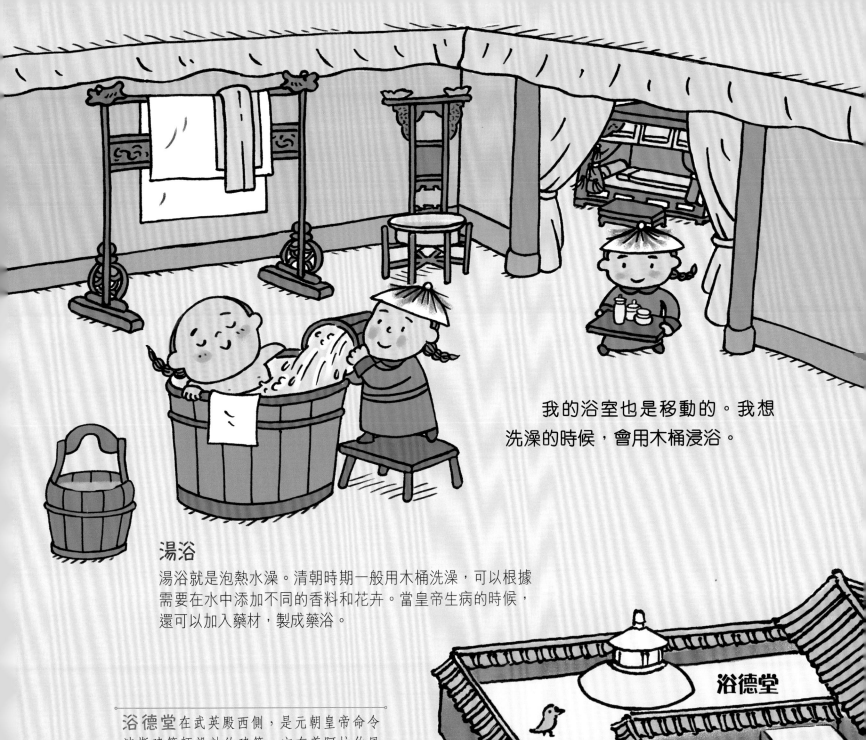

我的浴室也是移動的。我想
洗澡的時候，會用木桶浸浴。

湯浴

湯浴就是泡熱水澡。清朝時期一般用木桶洗澡，可以根據
需要在水中添加不同的香料和花卉。當皇帝生病的時候，
還可以加入藥材，製成藥浴。

浴德堂在武英殿西側，是元朝皇帝命令
波斯建築師設計的建築。它有着阿拉伯風
格的圓形屋頂，最上方有一個圓形天井，
整個內室都貼滿了素白釉琉璃磚。

浴德堂

我家的漂亮花園

為了布置出好看又温馨的家，我們還建了漂亮的花園。

紫禁城一共有四個花園：御花園、寧壽宮花園、建福宮花園和慈寧宮花園。其中，寧壽宮花園和建福宮花園都是乾隆時期修建的。

御花園

御花園是皇帝和嬪妃最常去的花園，每年的重陽登高、中秋賞月活動也在這裏舉行。

寧壽宮花園

乾隆皇帝專門修建給自己養老的花園，俗稱乾隆花園。

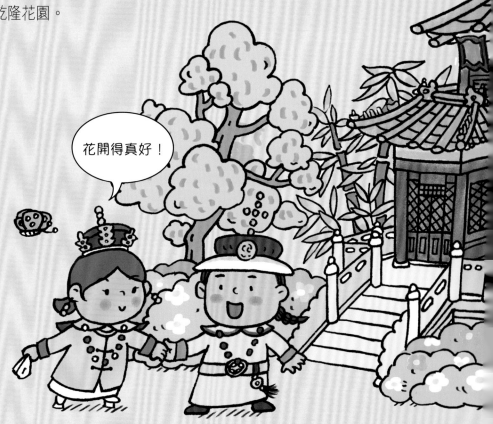

花開得真好！

連理柏是御花園內的兩棵柏樹，其樹枝相互纏繞在一起，就像在擁抱一樣，象徵夫妻之間的愛情。

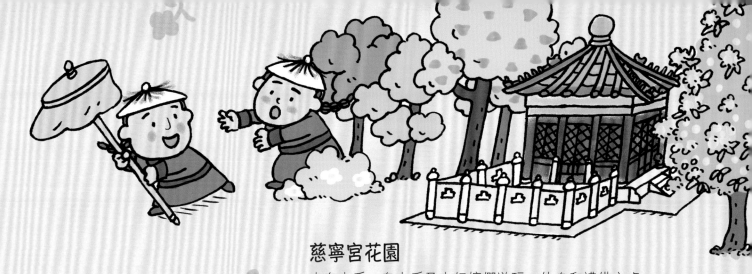

慈寧宮花園

太皇太后、皇太后及太妃嬪們遊玩、休息和禮佛之處。

御 是皇帝專用的詞，皇帝的東西都要加上「御」字，皇帝走的路叫御路，皇帝的花園就叫御花園。

建福宮花園

乾隆皇帝高興的時候會在建福宮花園召見大臣，有時還會一起吟詩。

我家的巨型保險櫃

紫禁城中有很多寶貝，為了保管它們，我家專門修建了一棟房子當作保險櫃，它就是弘義閣。

弘義閣有很嚴格的進出制度，也設有重重「密碼」哦。

弘義閣

弘義閣在太和殿旁邊，是皇家的銀庫，由內務府負責。
皇帝的金銀珠寶、珍奇古玩都收藏在這裏。

內務府是管理皇家大小事務的總機構，內務府的總管相當於皇帝的大管家。

1 弘義閣外面有重兵把守，侍衛們每天早晚輪流值班。

2

想要開庫，先要拿到內務府的許可證。

還需要兩至三名官員當場監督。

3 弘義閣裏面也有工作人員，每天早晚輪流換班。他們不能私自擁有鑰匙，鑰匙必須交給侍衛統一保管。

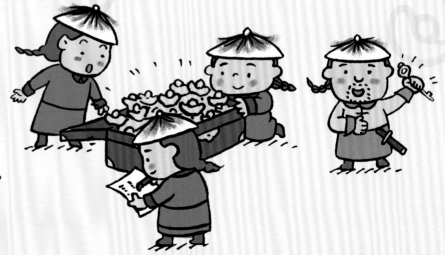

紫禁城各宮門的鑰匙都必須
交給乾清宮侍衛集中保管,
第二天早上再分發給廣儲司
六庫,這就是**門鑰制度**。

閉庫需要兩名官員共同簽畫
封條,並貼在鎖上。

我家有暖氣

北京的冬天很冷，但我家卻很溫暖，因為我們有非常完備的保暖措施。

暖閣

紫禁城中有暖氣的房子，一般設置在宮殿的東西兩側。暖閣上有火炕，火炕底下有一條通向屋外的火道。

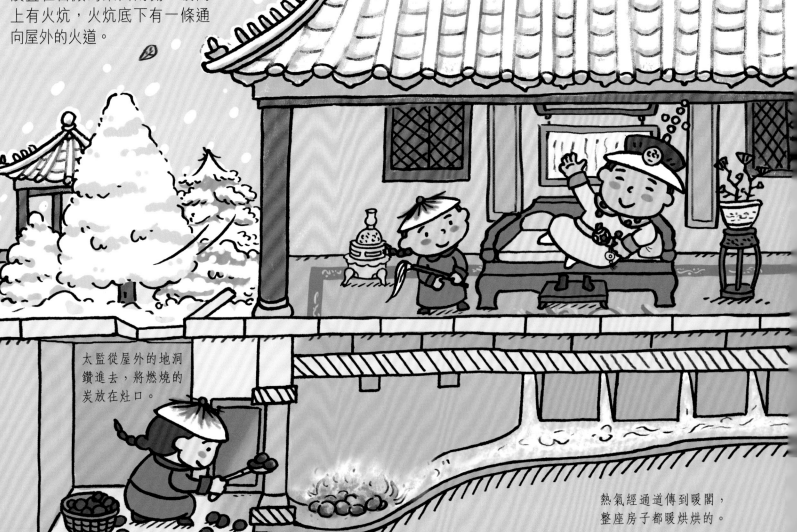

太監從屋外的地洞鑽進去，將燃燒的炭放在灶口。

熱氣經通道傳到暖閣，整座房子都暖烘烘的。

為了更好地保暖，我們還製作了很多取暖小工具——手爐、熏爐、炭盆等。

這個手爐真好用！

手爐
用來暖手的小火爐。爐外加罩，可放在袖子裏暖手。

炭盆
冬天用來燒炭取暖的盆。后妃們常常在房間燒上炭盆，歡聚在一起取暖。

熏爐
用來熏香和取暖的爐子。

紅籮炭 由硬木燒成，因裝在外部用紅土刷成紅色的荊條筐內而得名。紅蘿炭烏黑發亮，燒起來無煙無味，是皇宮中最好的炭。級別高的人才能享有紅蘿炭，其他人只能用黑炭。

這可是皇宮中最好的炭。

皇宮中使用的木炭和煤都有數量規定，由專門的機構發放。

我家的消防隊

每家每戶都要預防火災。為了大家的居住安全，我家也採取了很多防火措施。

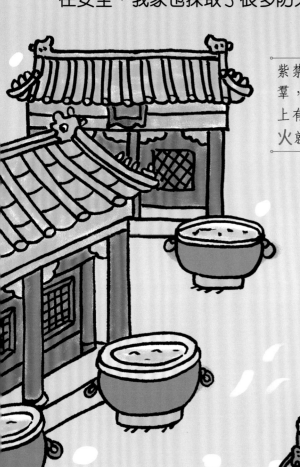

紫禁城是木質結構建築羣，很容易着火。歷史上有記載的**紫禁城大火**就有近一百次之多。

太平缸

每個宮殿門前都有銅製的大水缸，方便着火的時候取水，這就是太平缸，也叫「吉祥缸」。太平缸還有祈福祛災的作用。

我新寫的詩還在裏面！

冬天的時候會有太監專門負責給水缸加熱，防止結冰。

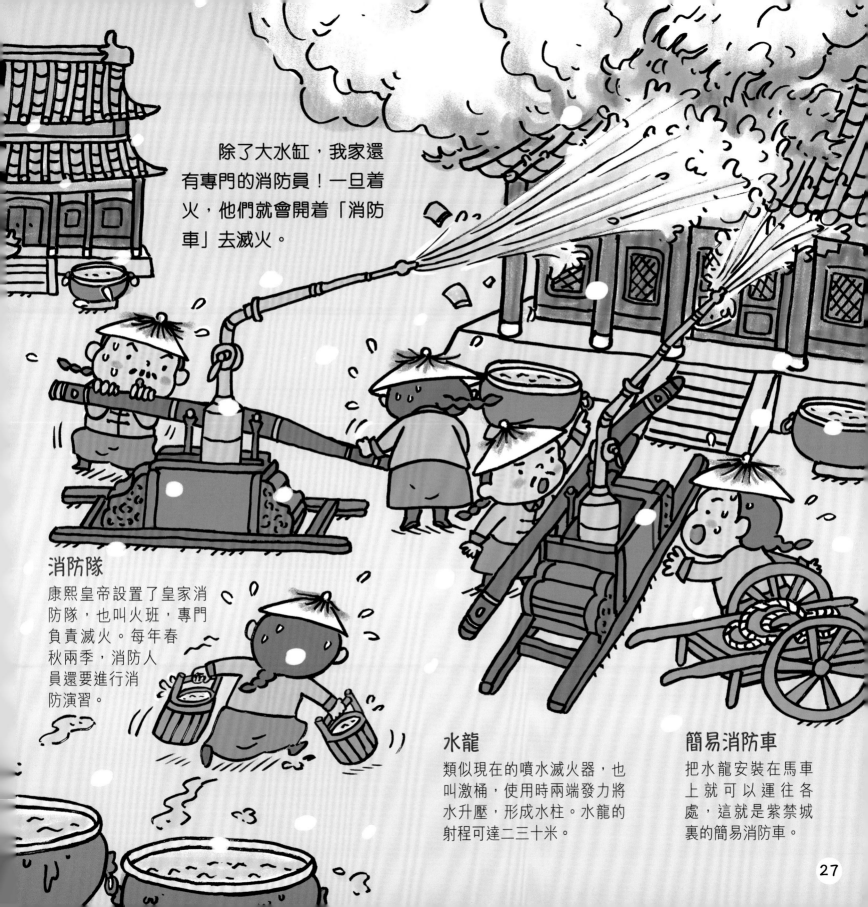

除了大水缸，我家還有專門的消防員！一旦着火，他們就會開着「消防車」去滅火。

消防隊

康熙皇帝設置了皇家消防隊，也叫火班，專門負責滅火。每年春秋兩季，消防人員還要進行消防演習。

水龍

類似現在的噴水滅火器，也叫激桶，使用時兩端發力將水升壓，形成水柱。水龍的射程可達二三十米。

簡易消防車

把水龍安裝在馬車上就可以運往各處，這就是紫禁城裏的簡易消防車。

27

我家的報警裝置

　　我家那麼大，大家又沒有電話，遇上緊急情況怎樣傳遞消息呢？其實，我家有很厲害的報警裝置，它們就是角樓和石別拉。

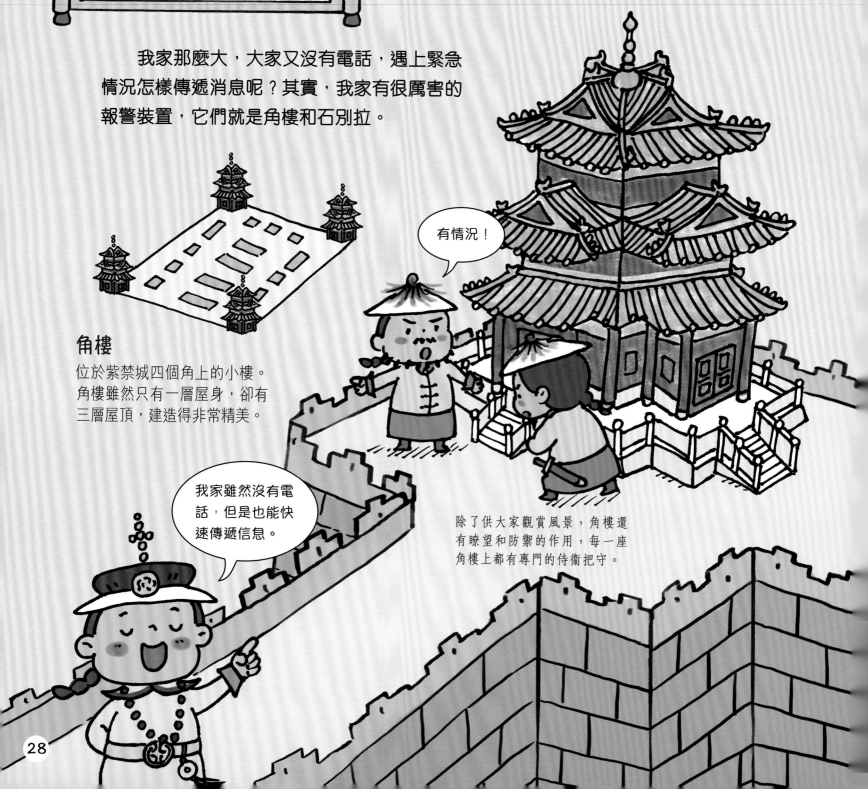

角樓

位於紫禁城四個角上的小樓。角樓雖然只有一層屋身，卻有三層屋頂，建造得非常精美。

有情況！

我家雖然沒有電話，但是也能快速傳遞信息。

除了供大家觀賞風景，角樓還有瞭望和防禦的作用，每一座角樓上都有專門的侍衛把守。

銅角

清朝侍衛隨身攜帶的一種喇叭，形狀像牛角。

一旦發現緊急情況，侍衛會將隨身攜帶的小銅角插入石別拉的小孔內，並使勁吹響它。

石別拉

太和殿門前的空心蓮花頭，是皇家專用報警器。遇到緊急情況，石別拉可以把聲音放大，傳遍四周。

角樓傳訊，趕緊吹警報！

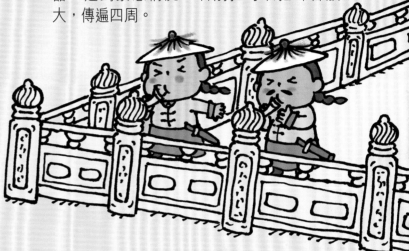

一分鐘內，紫禁城各處的守衛都能聽到警報聲。

我家的景觀

我家有很多著名的景觀，其中最為人熟知的就是九龍壁。九龍壁上有九條威風凜凜的立體巨龍。

九龍壁

位於寧壽宮，是一塊影壁（中國傳統建築中用於保護隱私、增加氣勢的牆壁）。牆面由270塊琉璃拼接而成，是古代保存下來最精美的影壁。

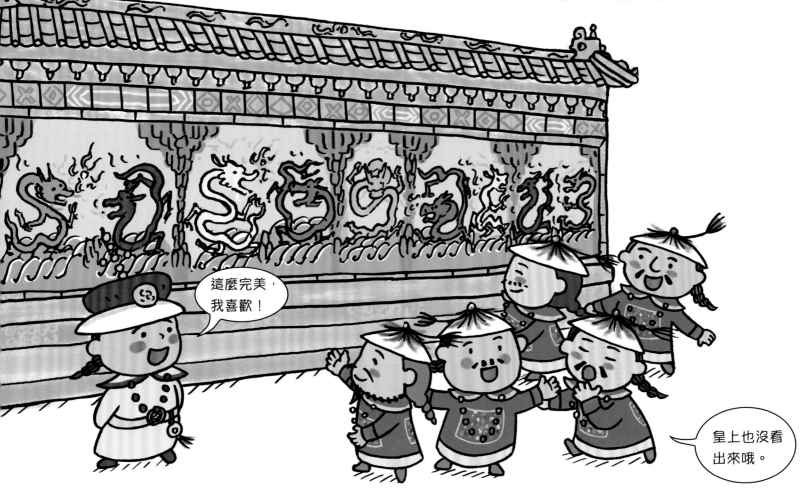

這麼完美，我喜歡！

皇上也沒看出來哦。

相傳工匠在拼接九龍壁的時候，不小心打碎了一塊白龍的琉璃瓦。情急之下，工匠用檀木雕刻出一塊瓦，並刷上白漆補了上去。果然，就連皇帝也沒有看出破綻。

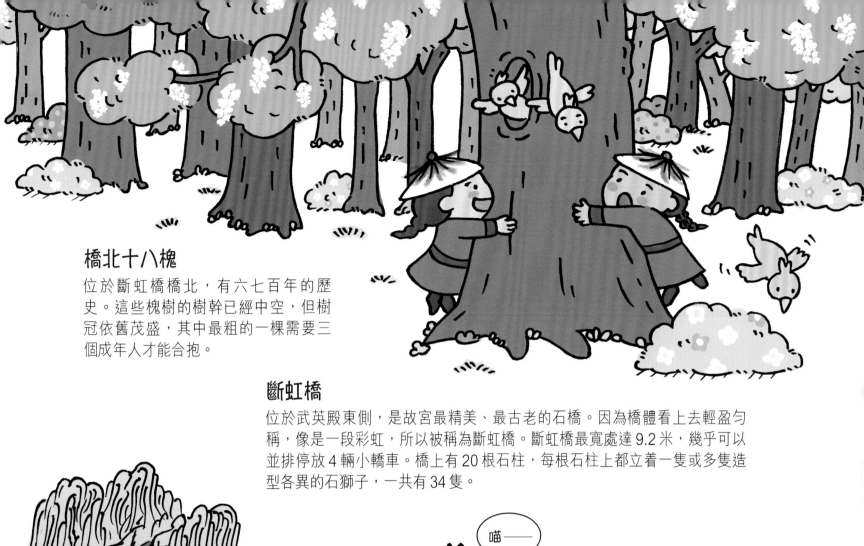

橋北十八槐

位於斷虹橋橋北，有六七百年的歷史。這些槐樹的樹幹已經中空，但樹冠依舊茂盛，其中最粗的一棵需要三個成年人才能合抱。

斷虹橋

位於武英殿東側，是故宮最精美、最古老的石橋。因為橋體看上去輕盈勻稱，像是一段彩虹，所以被稱為斷虹橋。斷虹橋最寬處達 9.2 米，幾乎可以並排停放 4 輛小轎車。橋上有 20 根石柱，每根石柱上都立着一隻或多隻造型各異的石獅子，一共有 34 隻。

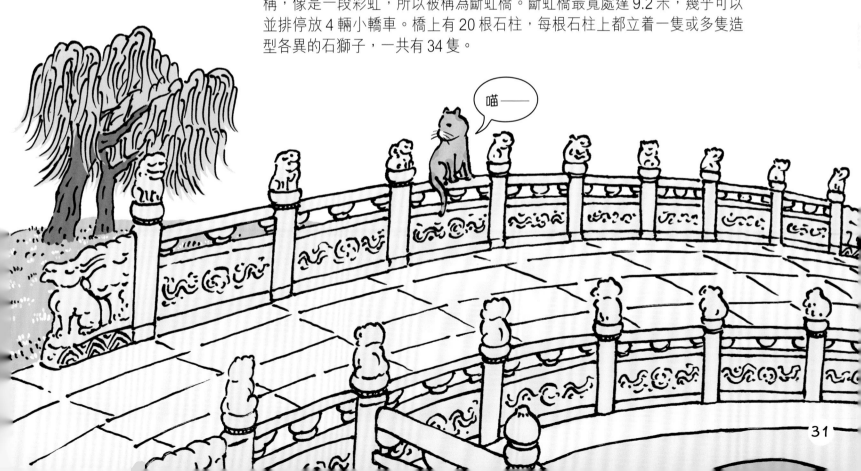

喵——

我家屋簷上的小可愛們

　　我家屋簷上「住着」許多可愛的小神獸，它們不僅讓我家變得更漂亮，還有着美好的寓意。

> 一龍二鳳三獅子，
> 海馬天馬六押魚，
> 狻猊獬豸九鬥牛，
> 最後行什像個猴。

脊獸

放在屋簷上用來保佑平安的雕塑作品。不是每一種動物都可以放上屋簷，只有能夠鎮宅化煞、驅邪迎祥的祥禽瑞獸才能在屋簷上排隊「安家」。

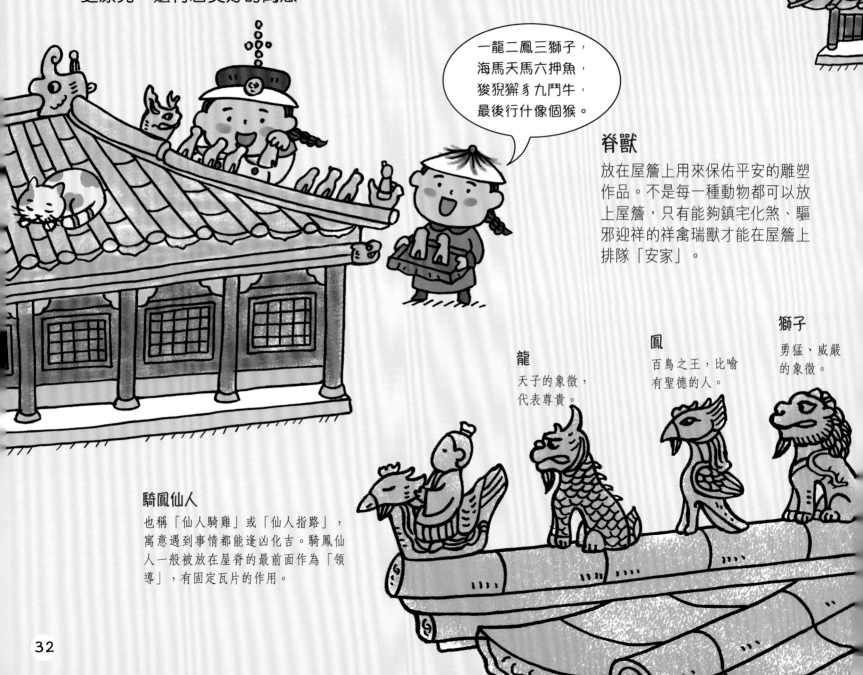

騎鳳仙人

也稱「仙人騎雞」或「仙人指路」，寓意遇到事情都能逢凶化吉。騎鳳仙人一般被放在屋脊的最前面作為「領導」，有固定瓦片的作用。

龍
天子的象徵，代表尊貴。

鳳
百鳥之王，比喻有聖德的人。

獅子
勇猛、威嚴的象徵。

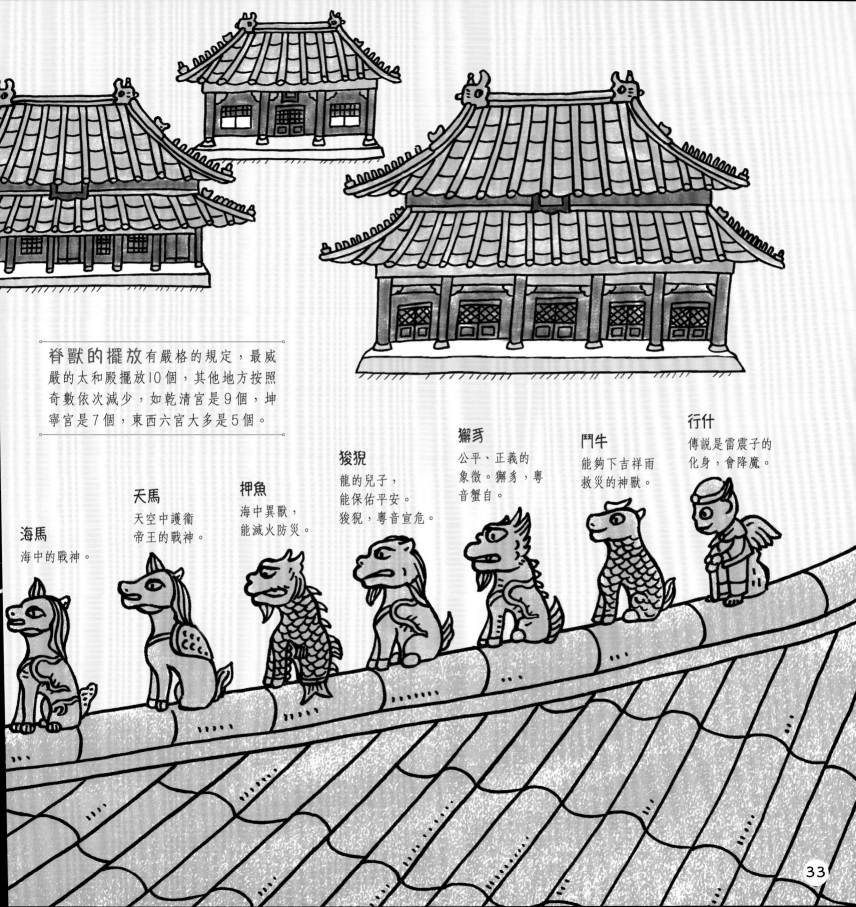

脊獸的擺放有嚴格的規定，最威嚴的太和殿擺放10個，其他地方按照奇數依次減少，如乾清宮是9個，坤寧宮是7個，東西六宮大多是5個。

海馬
海中的戰神。

天馬
天空中護衞帝王的戰神。

押魚
海中異獸，能滅火防災。

狻猊
龍的兒子，能保佑平安。狻猊，粵音宣危。

獬豸
公平、正義的象徵。獬豸，粵音蟹自。

鬥牛
能夠下吉祥雨救災的神獸。

行什
傳說是雷震子的化身，會降魔。

我家之最

江山殿

社稷殿

最大的宮門
太和門
明朝的皇帝在太和門接受臣下的朝拜和上奏，頒發詔令，處理政事。

最小的建築
江山社稷殿
分為江山殿和社稷殿，象徵江山社稷掌握在皇帝手中。

最大的戲台
暢音閣戲台
每逢重大節日，皇帝和他的家人們都會來暢音閣看戲。

乾隆花園中最高的建築
符望閣
站在符望閣上可以盡覽整個紫禁城。

尚存年代最早的建築
南薰殿
用於供奉歷代帝王像。

最壯麗的橋
內金水橋
太和門廣場前五座漢白玉石拱橋的統稱。

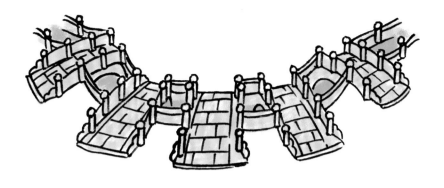

最有名的假山
堆秀山
堆秀山只有十米高，由奇形怪狀的石塊堆砌而成。

着火次數最多的宮殿
延禧宮
清朝時期重建次數最多的宮殿，現在成了一座只修建了一半的「爛尾樓」。

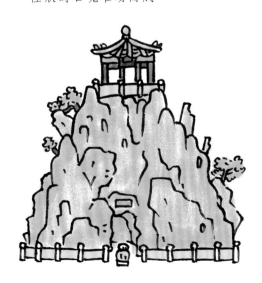